느리고 빛나는

느리고 빛나는
하인선 HA, IN SUN

2023년 11월 7일 초판 1쇄 발행

지 은 이 하인선
발 행 인 조동욱
편 집 인 조기수
펴 낸 곳 헥사곤 Hexagon Publishing Co.
등 록 제 2018-000011호 (2010. 7. 13)
주 소 경기도 성남시 분당구 성남대로 51, 270
전 화 070-7743-8000
팩 스 0303-3444-0089
이 메 일 joy@hexagonbook.com
웹사이트 www.hexagonbook.com

ISBN 979-11-92756-26-4 03650

하인선
느리고 빛나는

HA, In Sun

www.hexagonbook.com
Korea 2023

 HEXAGON

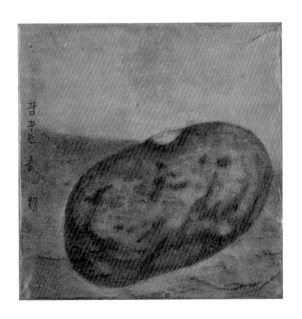

꿈꾸는 콩 1
1997
연필 한지
11×11×8cm

차례

느리고 빛나는

이번 작업들은 일상에서 만난 사람, 사물에 대한 감동을 칠을 한 한지에다 연필로 느리고 길게 그린 것이다.
어느 날 실수로 종이 위에 떨어뜨린 칠을 보고 난 후 의도적으로 얼룩을 만들기 시작했다.
칠을 한 한지는 얼룩덜룩하게 흔적들이 생기곤 하는데 이 얼룩들은 많은 이미지를 상상하게 한다.
얼룩이 생긴 종이는 오랜 시간을 지나온 것 같다.

한지는 매끈한 표면이 아니어서 연필로 선을 그려 나가기에는 거칠고 저항이 있다.
그러나 끊임없이 긋고, 지우고, 문지르고 비비면 어느새 먹먹한 색을 띠고 있다.
한지는 이러한 느리고 긴 과정을 묵묵히 받아준다.
겹겹이 선을 긋고 문지르다 보면 이미지의 분명한 형태를 가르는 선보다는 윤곽이 또렷하지 않은, 이것과 저것의 경계가 흐려지게 되는데 대체로 따뜻하고 몽환적인 느낌이 난다.

세상은 끝없는 그물로 연결되어 있는데 그물의 이음새마다 빛나는 구슬이 박혀 있어서 그 구슬들이 서로를 비추고 비추어 주며, 하나의 구슬은 다른 구슬들 전부를 비추어 준다고 한다.

일상의 그물에서 만나는 나의 보배 같은 구슬들, 가족, 친구, 산책, 엄마의 호박, 호랑이 콩, 긴 산행, 나무 그림자….

느리고 길게 서로에게 빛을 보내고 받으며 나를 이루는 별이 된다.

2023
하인선

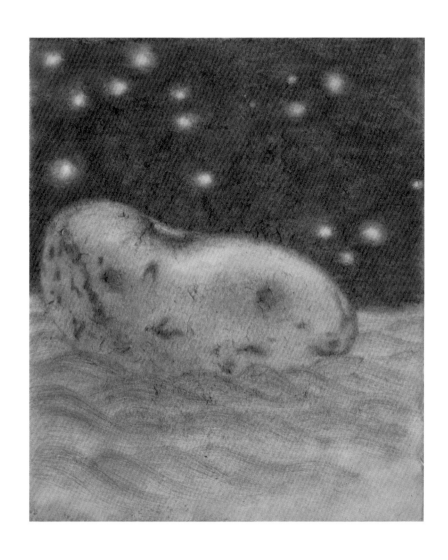

꿈꾸는 콩 2
2022
연필 한지 옻칠
24×28cm

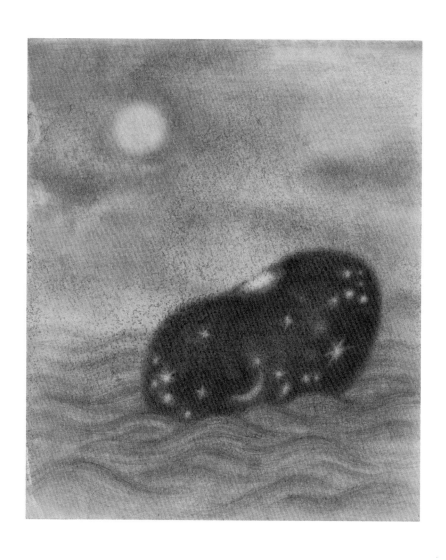

꿈꾸는 콩 3
2022
연필 한지 옻칠
24×28cm

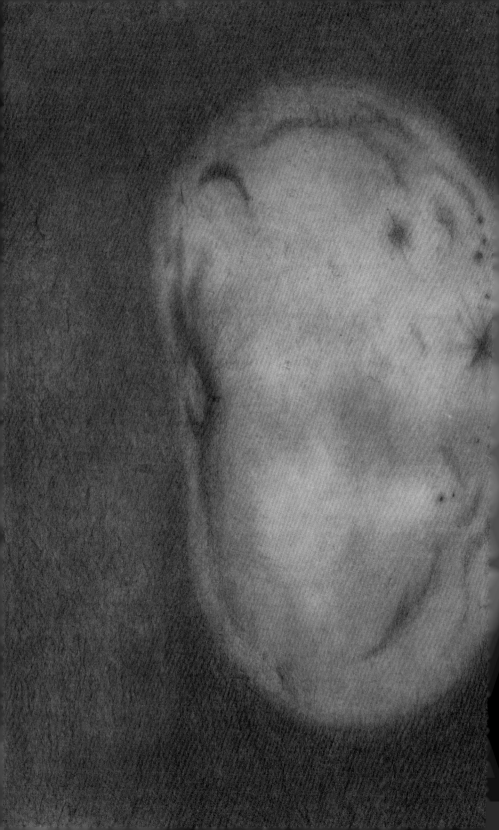

꿈꾸는 콩 4
2023
연필 한지 옻칠
24×28cm

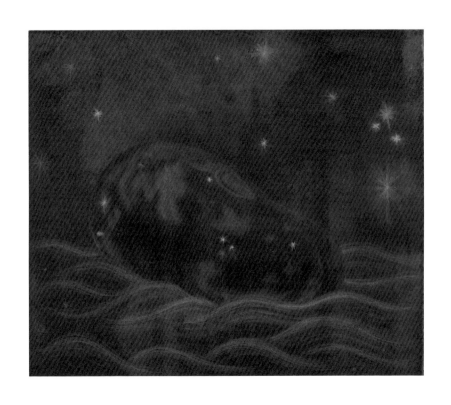

꿈꾸는 콩 5
2023
연필 한지 옻칠
24×28cm

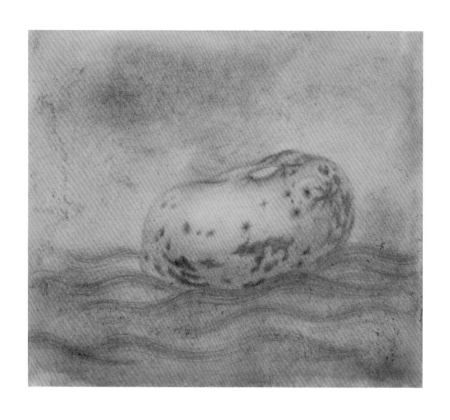

꿈꾸는 콩 6
2023
연필 한지 옻칠
24×28cm

꿈꾸는 콩

1997년에 작업했던 씨앗 연작에서 모티브를 얻어 그린 것이다.
그땐 육아에 바빠 가장 손쉽고 편하게 그릴 수 있는 게 연필이었다.
지금까지도 연필은 칼칼하고도 담백한 맛이 매력적이다.
콩마다 다른 얼룩에는 하늘의 구름, 일렁이는 물결, 별빛도 있다.
콩은 생의 기운이 똘똘 뭉친 생명체로 느껴진다.

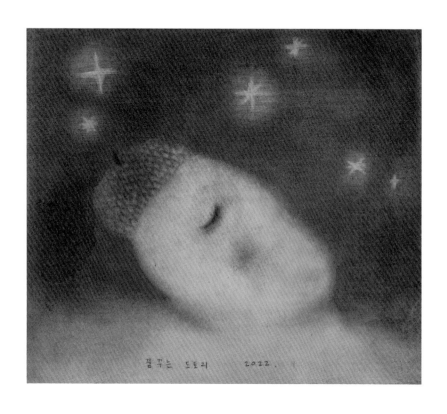

꿈꾸는 도토리
2022
연필 한지 옻칠
24×28cm

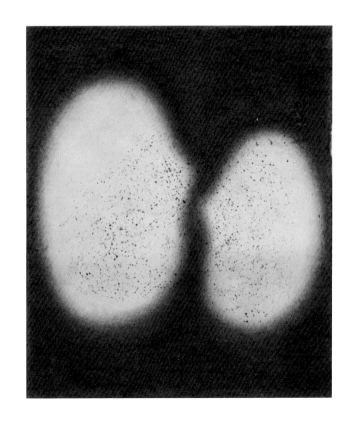

꿈꾸는 콩 8
2022
연필 한지 옻칠
24×28cm

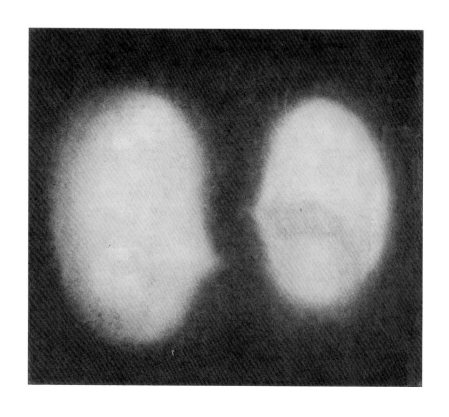

꿈꾸는 콩 9
2022
연필 한지 옻칠
24×28cm

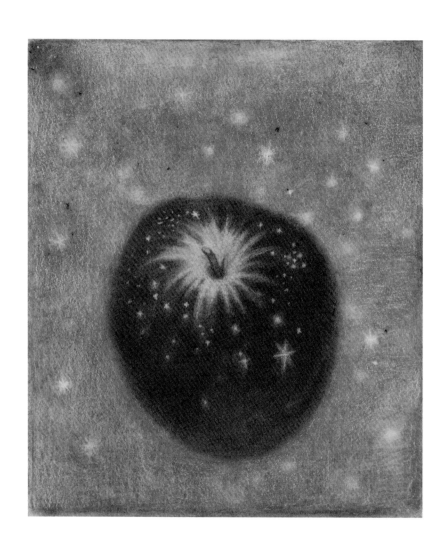

언니네 별
2023
연필 한지 파스텔
24×28cm

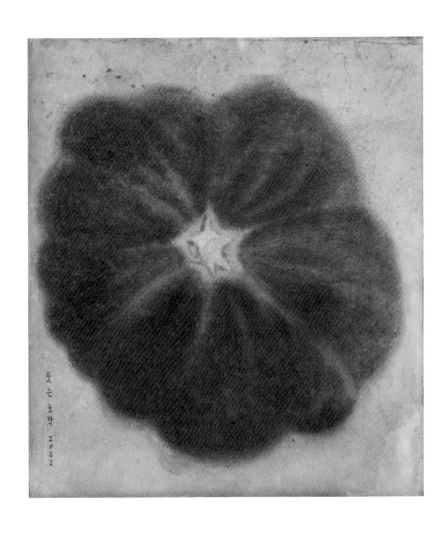

웃는 호박 1
2022
연필 한지 옻칠
34×38cm

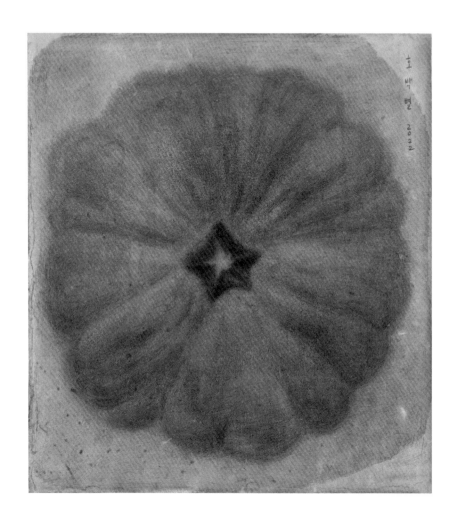

호박별 1
2022
연필 한지 옻칠
34×38cm

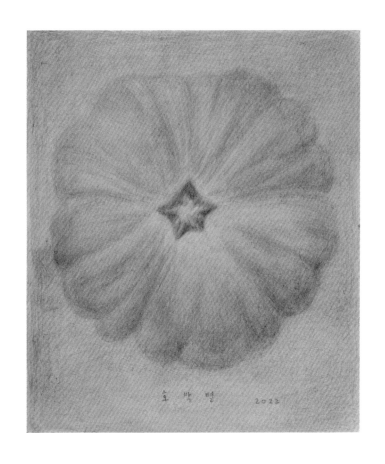

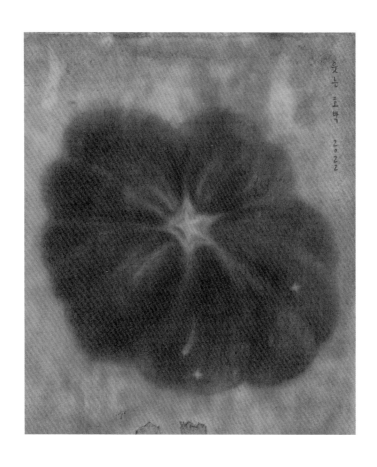

웃는 호박 2
2022
연필 한지 옻칠
24×28cm

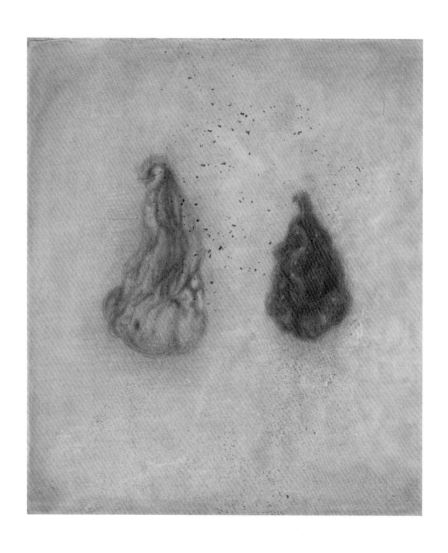

오래된 열매
2022
연필 한지 옻칠
24×28cm

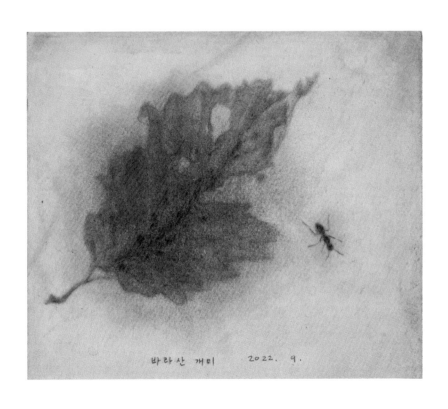

바라산 개미

바라산 개미
2022
연필 한지 옻칠
24×28cm

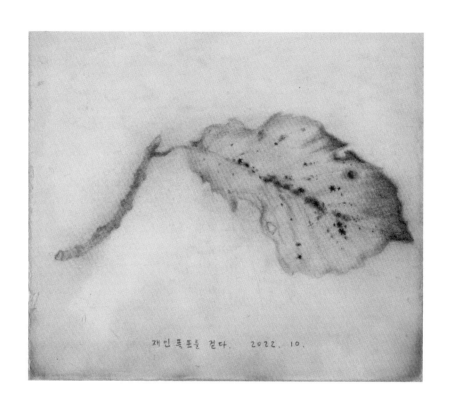

재인폭포를 걷다
2022
연필 한지 옻칠
24×28cm

웃고있는 구멍

잘려진, 잘라진 나뭇가지들의 상처들
날 뚫어지게 바라보는 구멍들
희듯희듯, 바람 소리처럼 웃고 있는 상처 난 구멍들
우우우 지난날 추억을 불러오는 구멍
끝도 없고 시작도 없는 얼굴들
가끔 산책길에 만나는 상처의 흔적

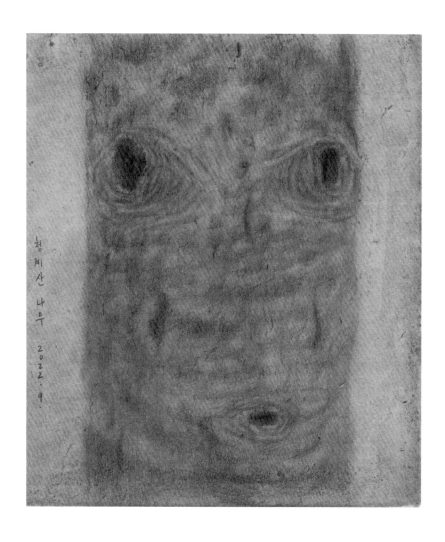

청계산나무
2022
연필 한지 옻칠
24×28cm

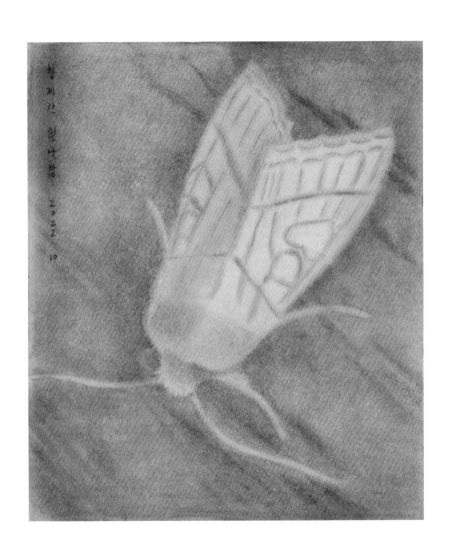

청계산 흰 나방
2022
연필 한지 옻칠
24×28cm

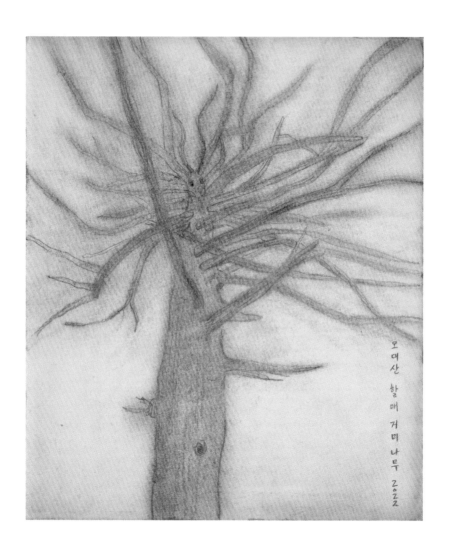

오대산 할매거미 나무
2022
연필 한지 옻칠
24×28cm

자라는 손

추운 겨울날
코끝이 발갛게 얼어버린 그녀가
호주머니에서 손을 꺼내 들었다.
그녀의 주름진 손등에선 작은 잎들이 자라고 있었다.

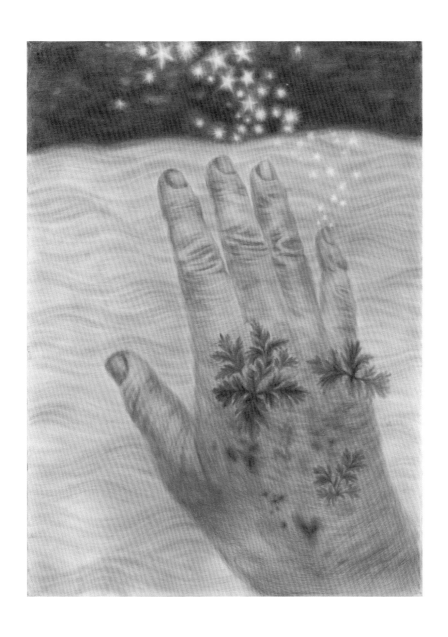

자라는 손 1
2023
연필 한지 옻칠
150×200cm

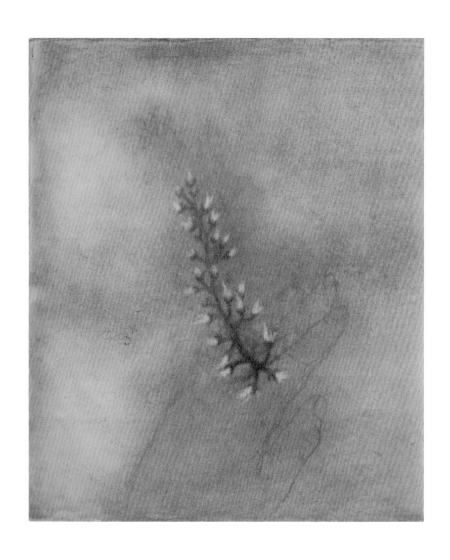

자라는 손 2
2022
연필 한지 옻칠
24×28cm

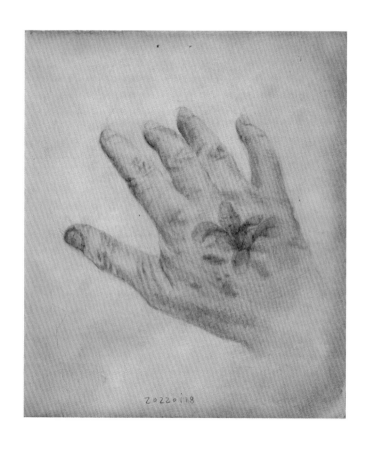

자라는 손 3
2022
연필 한지 옻칠
24×28cm

그림자놀이

긴 산행이나 산책을 할 때 만나는 숲속 그림자.
햇빛과 바람과 온도에 따라 쉼 없이 변화하는,
빛이 만들어 내는 땅의 얼룩이다.
기괴하게 자라는 나무, 하늘을 나는 커다란 새,
너와 내가 구분 없이 한데 섞여 있는 숲속 그림자.

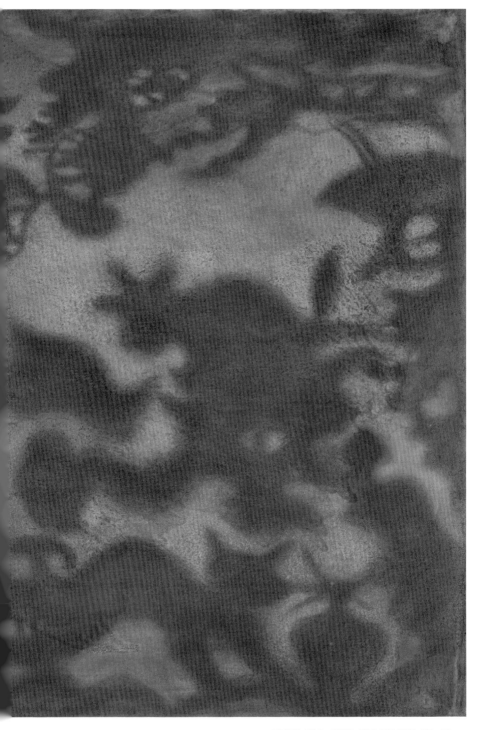

그림자놀이 1 2023 연필 한지 옻칠 75×52cm

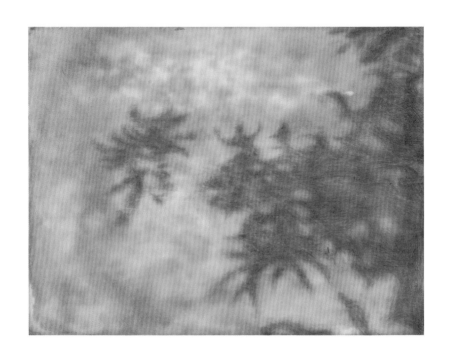

그림자놀이 2
2023
연필 한지 옻칠
64×48cm

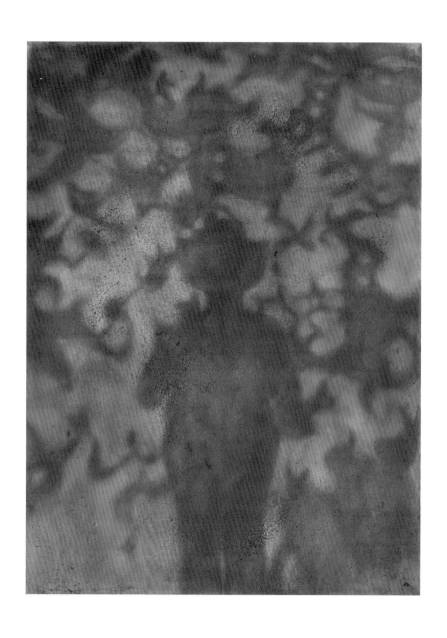

그림자놀이 3
2023
연필 한지 옻칠
64×48cm

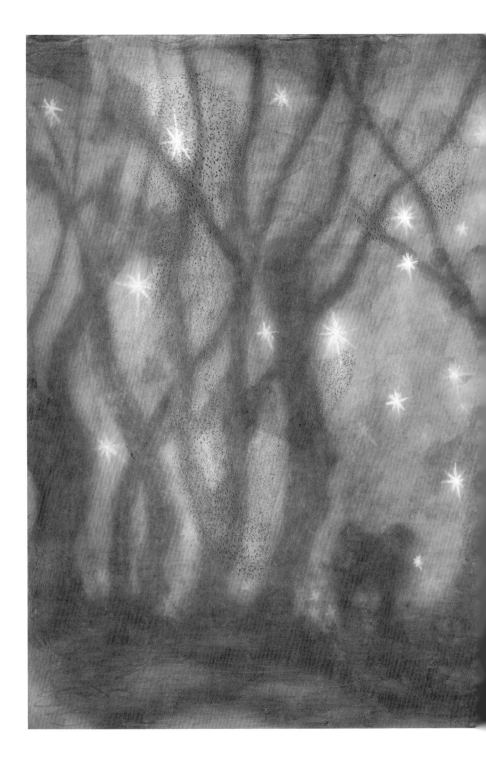

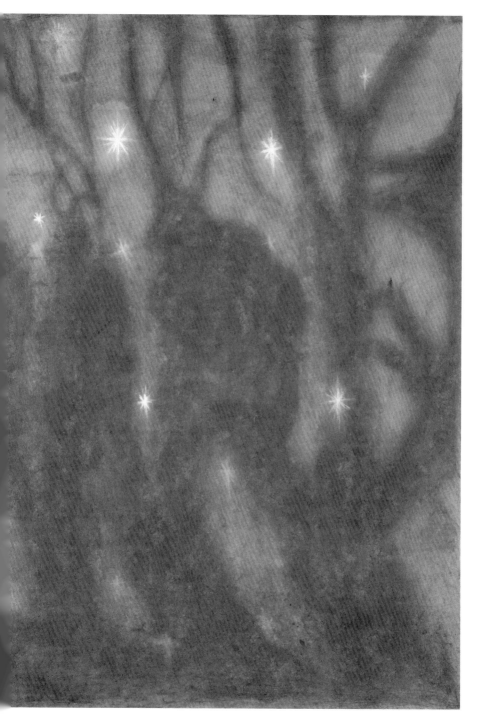

그림자놀이 4 2023 연필 한지 옻칠 75×52cm

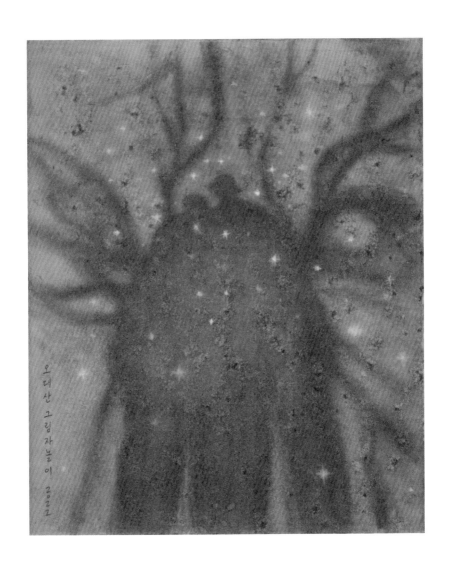

오대산 그림자놀이 1
2022
연필 한지 옻칠
24×28cm

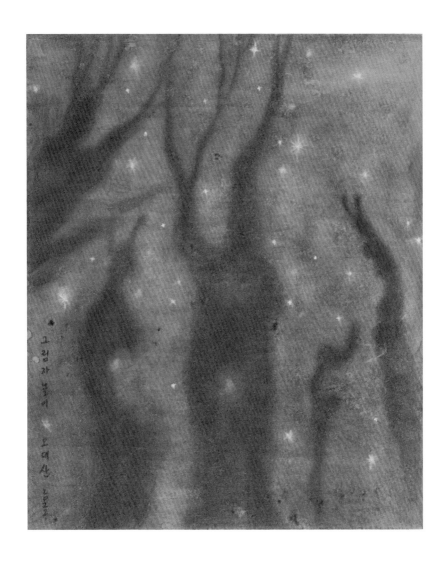

오대산 그림자놀이 2
2022
연필 한지 옻칠
24×28cm

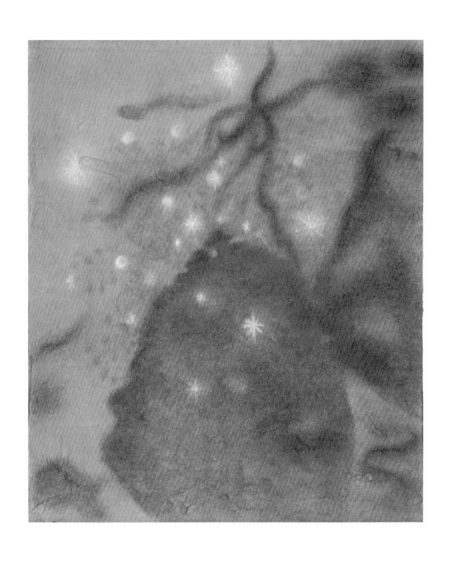

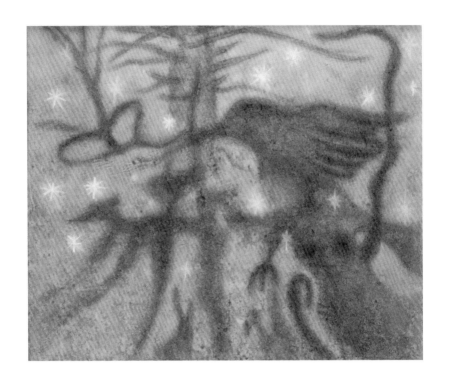

그림자놀이 5
2022
연필 한지 옻칠
23×28cm

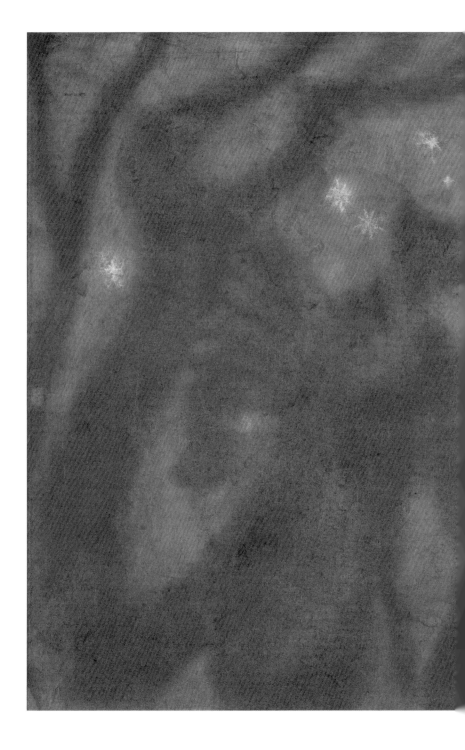

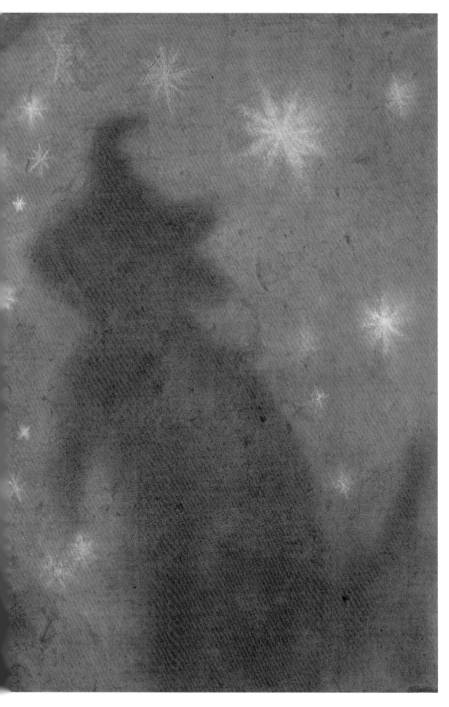

그림자놀이 6 2022 연필 한지 옻칠 40×28cm

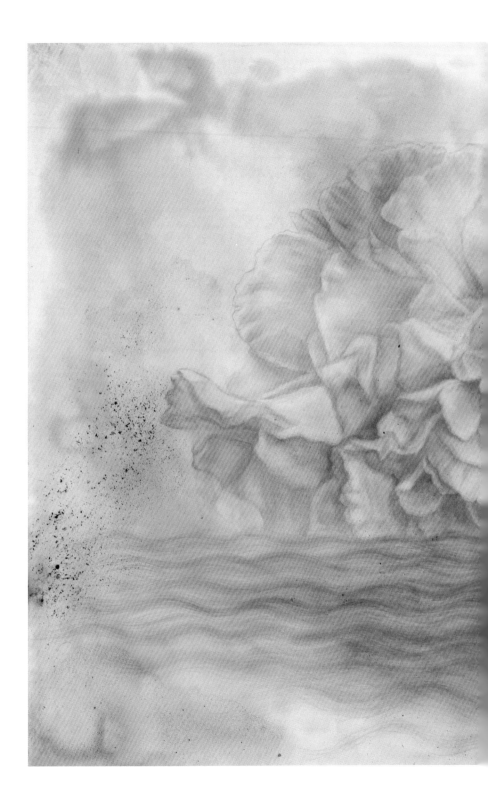

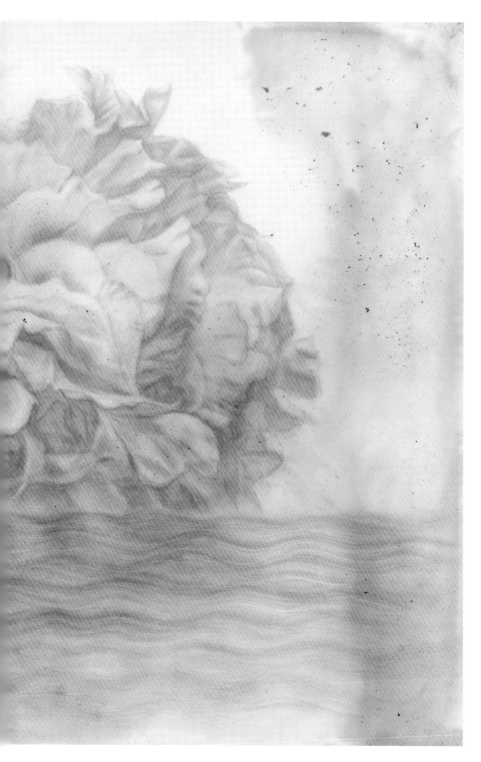

어머니의 노래 1 2022 연필 한지 옻칠 100×140cm

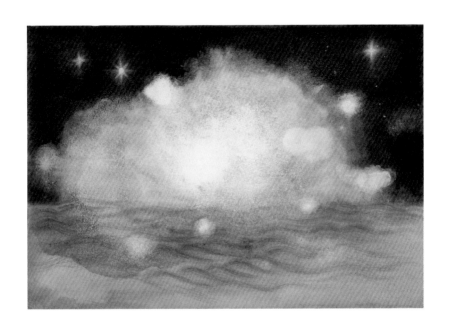

어머니의 노래 2
2022
연필 한지 옻칠
28×41cm

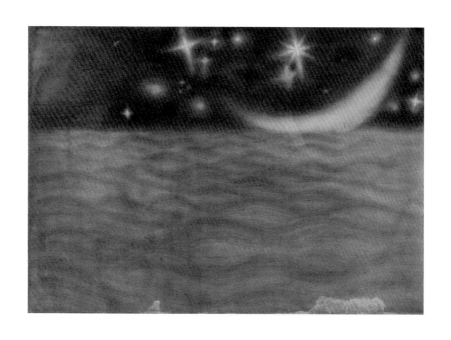

어머니의 노래 3
2022
연필 한지 옻칠
28×40cm

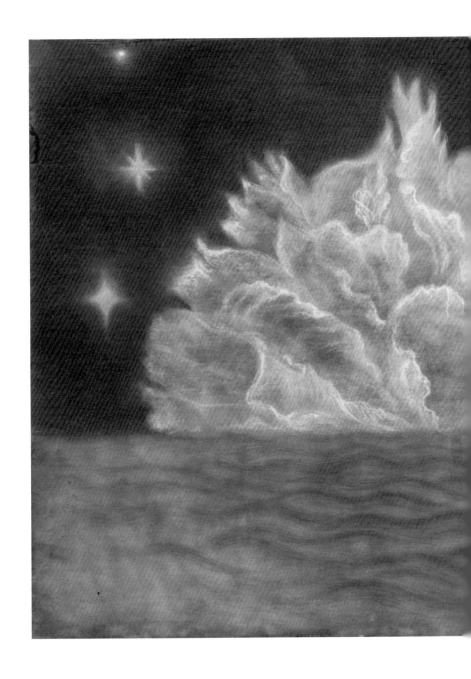

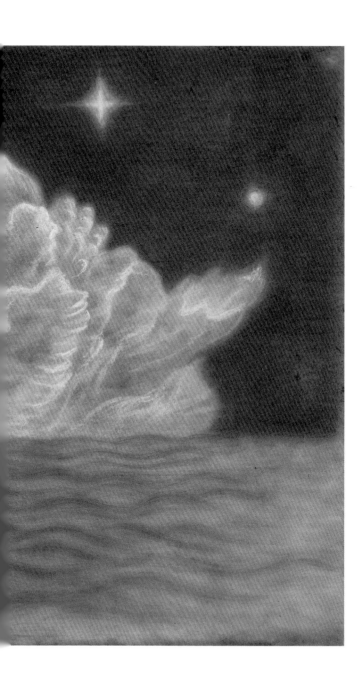

어머니의 노래 4
2022
연필 한지 옻칠
70×49cm

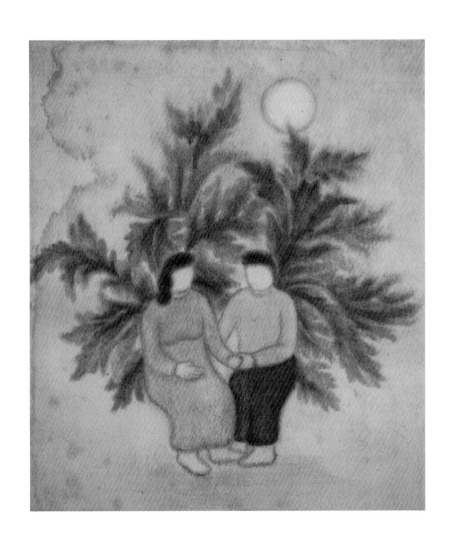

어머니의 노래 5
2022
연필 한지 옻칠
28×40cm

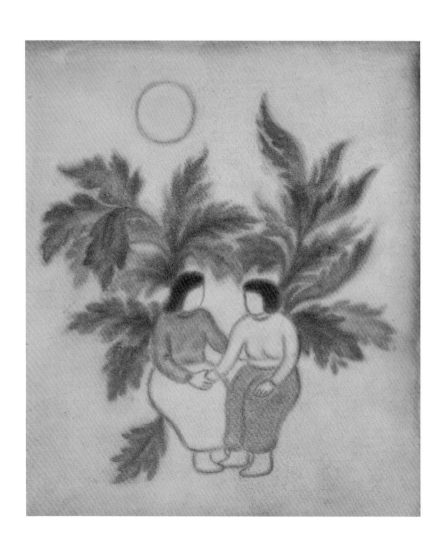

어머니의 노래 6
2022
연필 한지 옻칠
24×27cm

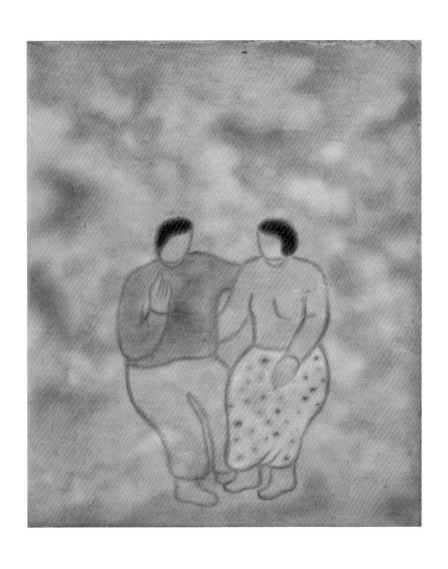

어머니의 노래 7
2022
연필 한지 옻칠
24×28cm

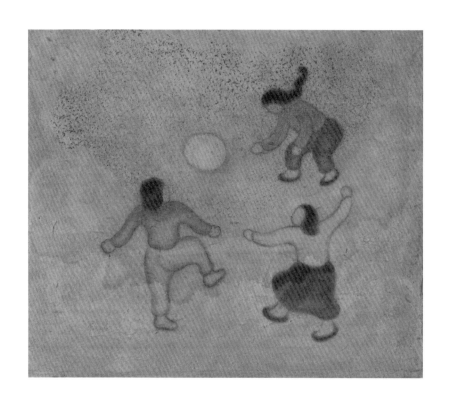

어머니의 노래 8
2022
연필 한지 옻칠
24×28cm

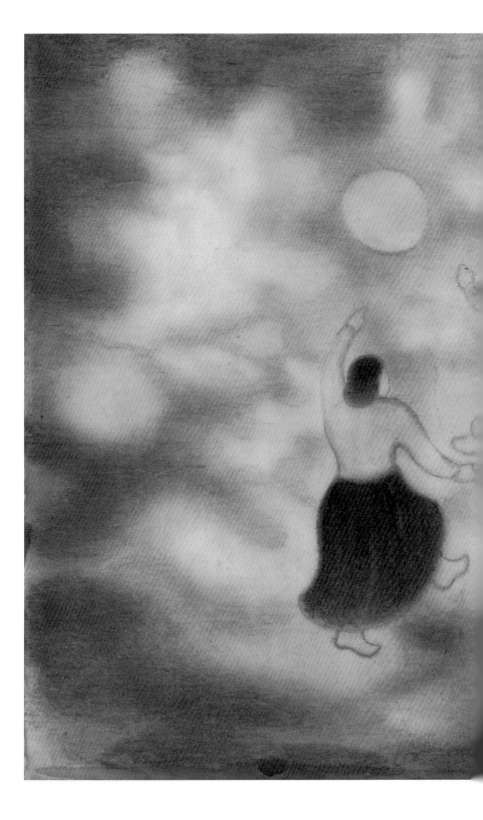

어머니의 노래 9 2022 연필 한지 옻칠 50×37cm

ARTIST CV

하인선 Ha, In Sun

홍익대학교 서양화과 졸업

개인전

2023 〈느리고 빛나는〉, 스페이스 결, 서울

2021 〈어머니의 노래, 아버지의 진주〉, 담갤러리, 서울

2017 〈달하 노피곰 도드샤〉, 길담 한뼘 갤러리, 서울

　　　〈꽃마중〉, Meilan갤러리, 서울

2016 〈피어나다〉, 가회동60 갤러리, 서울

2010 〈날아나다〉, 토포하우스, 서울

단체전

2023 〈파로사일〉, 광화문 갤러리, 서울

2021 〈Da Capo〉, 담갤러리, 서울

2019 〈Flowing into Kyoto〉, 교토 International Community House, 일본

2018 〈Offerings & Encounters〉, 데이비스 아트 센터, 미국

　　　〈하인선, 박구환 2인전〉, 빛갤러리, 서울

　　　〈웅얼거림〉, 트렁크 갤러리, 서울

2017 〈삼;색찬란〉, 갤러리 H, 서울

2011 〈Poetry in Clay〉, 샌프란시스코 아시아 아트 뮤지엄, 미국

　　　〈Scent of Silence〉, Frauengalerie Johanna, 바이마르. 독일

2008 〈The Offering Table〉, 밀스 칼리지 아트 뮤지엄, 오클랜드, 미국

〈The Offering Table〉, 퍼시픽 아시아 뮤지엄, 패서디나, 미국

2004 〈수다〉, 스페이스빔, 인천

〈가상의 딸〉, 여성사플라자, 서울

〈유쾌한 파종〉, 비나리 미술관, 봉화

부산비엔날레, 〈섬-생존자〉, (게릴라걸즈 온투어와 공동작업)

2003 여성과 공간 문화축제 부엌프로젝트, 〈세 개의 고무장갑〉, 동부여성발전센타, 서울

2002 동아시아 여성미술제, 여성플라자, 서울,

〈녹음방초 분기탱천〉 공모전, 하인선 전재은 2인전, 보다갤러리, 서울

〈공유〉, 관훈미술관, 서울

2001 〈물전〉, 서울시립미술관, 서울

2000 〈종묘점거프로젝트〉, 종묘, 서울

〈집사람의 집〉, 보다갤러리, 서울

1992 〈세.뿔.전〉 3인전, 인데코화랑, 서울

e-mail : hainnn@hanmail.net